历代名家碑帖集字大观

精编柳公权楷书集字对联

励志修身·山水园林

主编 黄志安

副主编 甘 毅 徐永茂 潘戈才

广西美术出版社

图书在版编目（CIP）数据

精编柳公权楷书集字对联/黄志安主编.—南宁：
广西美术出版社，2016.8
（历代名家碑帖集字大观）
ISBN 978-7-5494-1601-1

Ⅰ．①精… Ⅱ．①黄… Ⅲ．①楷书—碑帖—中
国—唐代 Ⅳ．①J292.24

中国版本图书馆CIP数据核字(2016)第154690号

LIDAI MINGJIA BEITIE JIZI DAGUAN
历代名家碑帖集字大观
JINGBIAN LIU GONGQUAN KAISHU JIZI DUILIAN
精编柳公权楷书集字对联

主　　编：黄志安
副 主 编：甘　毅　徐永茂　潘文才
编　　委：廖永潮　温汉华　范江澜　侯年有
　　　　　崔顺芝　刘　婵　滕月花　徐　青
　　　　　曹立平　刘春成　陈识芳　唐文静
出 版 人：彭庆国
终　　审：姚震西
图书策划：杨　勇
责任编辑：卫颖涛
责任校对：陈小英　尚永红
审　　读：林柳源
封面设计：陈　凌
装帧设计：朗　子
出版发行：广西美术出版社
地　　址：广西南宁市望园路9号
网　　址：www.gxfinearts.com
电　　话：0771-5701356　5701355（传真）
印　　刷：广西民族印刷包装集团有限公司
版　　次：2016年8月第1版
印　　次：2016年8月第1次印刷
开　　本：889 mm×1194 mm　　1/12
字　　数：70千字
印　　张：12
书　　号：ISBN 978-7-5494-1601-1
定　　价：36.00元

前言

黄志安

在我多年的书法创作与教学中，逐渐总结出一套行之有效的学习方法，经过多方筹备策划，终于出版了这套适合各个层次的书法爱好者及专业人士的书法工具书。

书法学习，视为正统，当从历代名碑名帖入手。对某名家法帖碑书临摹到一定程度，明其运笔、结字等法理后，就应逐渐应用和创作。书法作品的表现形式有对联、条幅、横幅、中堂、扇面、册页和手卷等，都是传统书法艺术的瑰宝。对联字数简约，章法简洁，是比较容易掌握的形式，因而在书法学习过程中，是学习者初涉创作的首选，不管是对专业还是业余的书法学习者来说都备受青睐。对联是讲究对仗的独特文学体裁，历史悠久，雅俗共赏，文人好悬挂书斋雅赏自勉，百姓爱贴门户庆喜纳福，因而对联还有特别重要的实用价值。将历代书法名碑名帖集字对联佳作编辑成书，使书法艺术和对联艺术相得益彰，会受到更多人的欢迎，这是我们编写这套丛书的初衷。

一、集历代名帖。这套书篆、隶、楷、草、行诸体俱全，选用的楷、草、行书法是王羲之、米芾、赵孟頫、颜真卿、孙过庭等历代书法名家和众所公认、推崇的碑帖。以名家的书体分类，而不是按字帖分类，这不仅有利于收集到更多的字，还重构了名碑名帖新的章法。如以王羲之的行书分类，在一幅以王羲之的行书集字的对联里，其字或出自《兰亭序》，或出自《怀仁集王羲之圣教序》，或出自王羲之的一些手札，其至有些作品加入少许王羲之的行草，总之，只要整体和谐，就可集成一幅完整的书法作品。篆书和隶书，我们则把历代名碑名帖同收在一本书里，每个碑或每个帖各集部分对联。

二、揽天下佳联。这套书选用的对联是从古今数以万计脍炙人口的对联中精选出来的佳联。我们对这套书的对联内容也做了分类，分励志修身、治学、书斋雅室、山水园林、禅意和古诗集句联。书法集字篇幅有限，在每本书的后面还把同一类的对联收集整理了出来，供为参考。这样一来，书写内容就集中系统了，既方便书写者寻找创作内容，又可作为文学资料荟萃保存。

三、赏联书合璧。我们对每一幅集字作品或从书法角度，或从对联角度进行表里赏析，品墨迹之神韵，赏文联之雅逸，使本套丛书既体现书法艺术性，又有文学艺术性，浑然一体。

本套精编集字对联丛书，是将早年出版的《历代名家碑帖集字大观》系列丛书进行精选改版而成，更臻完美实用，希望广大读者能喜欢。

目录

山水园林

竹無俗韻

梅有奇香

竹無俗韵
梅有奇香

赏析

风声读竹韵，月影写梅痕，梅竹满庭，四时自然机趣。作书亦贵有机趣，求工则必不工，饶有机趣始工。

言爲人表
禮是身基

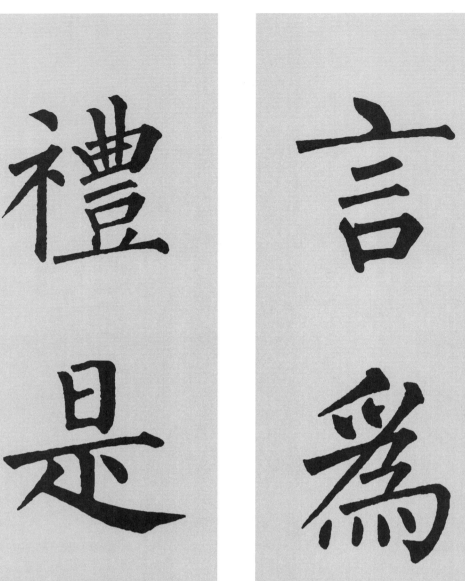

赏析

言为人表，行为世范，有容德乃大；礼是身基，无私心自安。

高山流水
皓月行空

高山流水

皓月行空

赏析

巍峨高山，浩浩流水，意境开阔，吞吐万物。皓月行空，其境空旷辽远，正如东坡语：『静故了群动，空故纳万境。』

心平意正
耳聪目明

心平意正
耳聪目明

赏析

清者，心平意正，不为外物所诱惑也。清而能久则明，明而能久则虚。

雲山風度
松柏精神

人生风度当若行云流水，飘洒自然，无滞无碍；亦当如松柏根深叶茂，不畏风寒，宠辱不惊。

雲山風度

松柏精神

求通民情
願聞己過

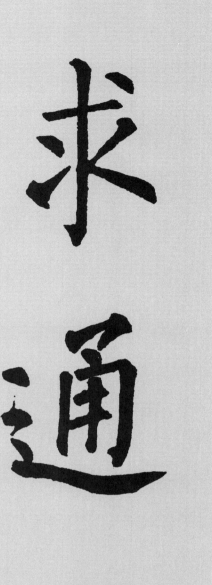

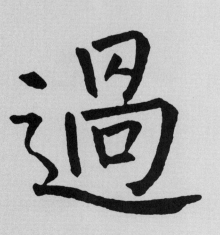

赏析

处世贵有自知之明，修身岂为名传世，做事惟思利及人。

虚心成大器

劲节见奇才

虚心成大器，

劲节见奇才

赏析

此竹器店联语也，『虚心』、『劲节』，即言竹器，也喻人之品行道德，劝勉世人，语带双关，发人深思，自古虚心万事易成也，此亦学书之正道。

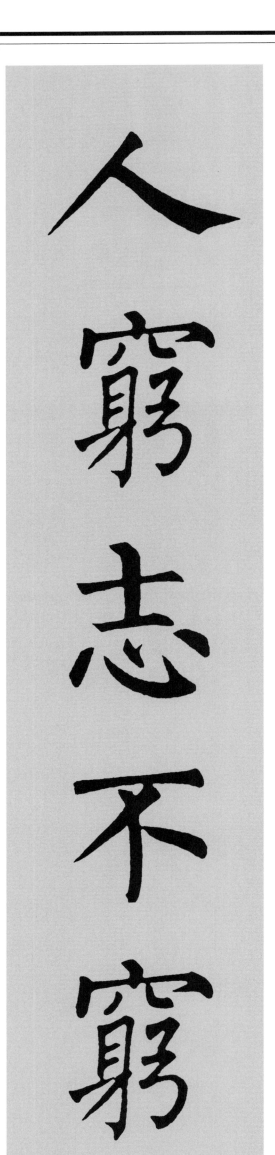
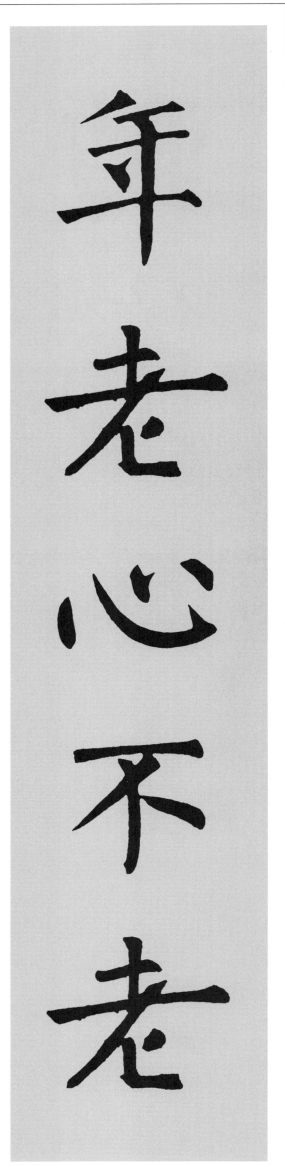

年老心不老
人穷志不穷

赏析

老骥伏枥，志在千里。穷且益坚，不坠青云之志。

威不屈所志

富難淫其心

赏析

君子处世，志当存高远，百折不挠，达则兼济天下，穷则独善其身，修心立志，不与俗子同流合污。

富難淫其心

威不屈所志

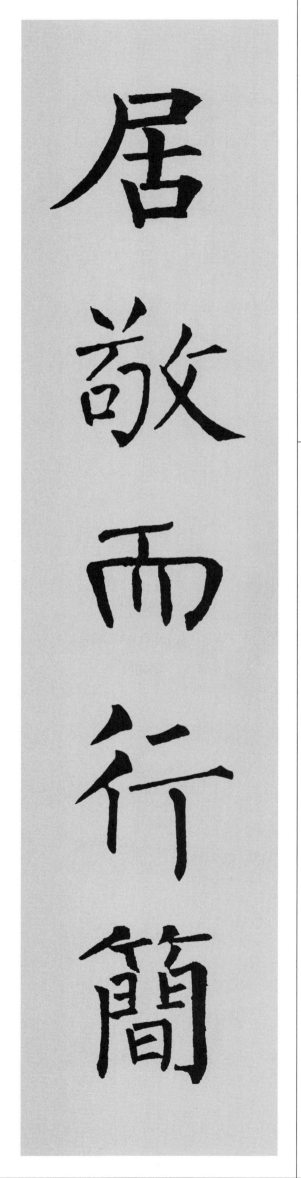

居敬而行簡

修己在安人

赏析

修己以敬，修己以安人，修己以安天下，以恕己之心恕人。此事易言难行也。通过自我完善，和谐处世。

斯文在天下
至樂寄山林

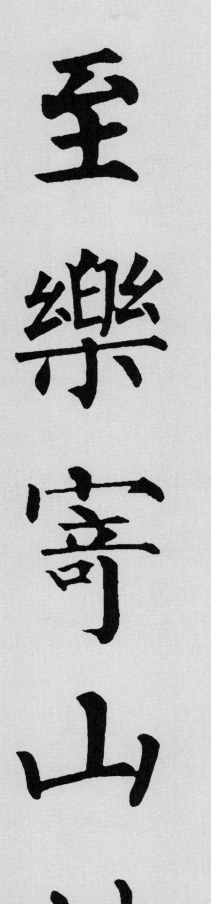

斯文在天下

至樂寄山林

赏析

学书者，若放怀天地，纵情山林，则眼界明，胸襟扩，俗病可去也！

升高必自下
谨始惟其终

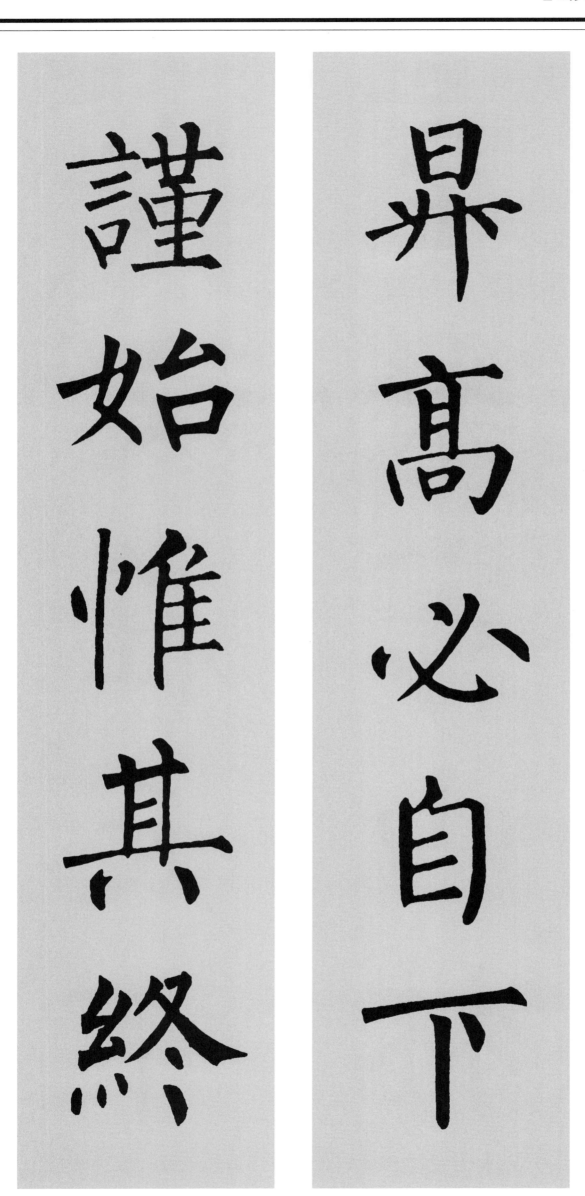

昇高必自下
謹始惟其終

若升高，必自下；若陟遐，必自迩。万事不难于始而难于克终，故慎终如始，则无败事。

道德爲原本
知識極誠明

此吾母校南大之校训也，俭朴、勤奋、诚笃，为人之根本，为学子当诚朴雄伟、励学敦行，每念昔训，未敢忘怀。

知識極誠明

道德爲原本

涵養須用靜
進學在致知

道心静而灵性透，如水洗尘，如山蕴玉。古人云：『修格物致知，兼善天下，谓之致用。』

涵養須用靜

進學在致知

醉酒一千日
讀書三十車

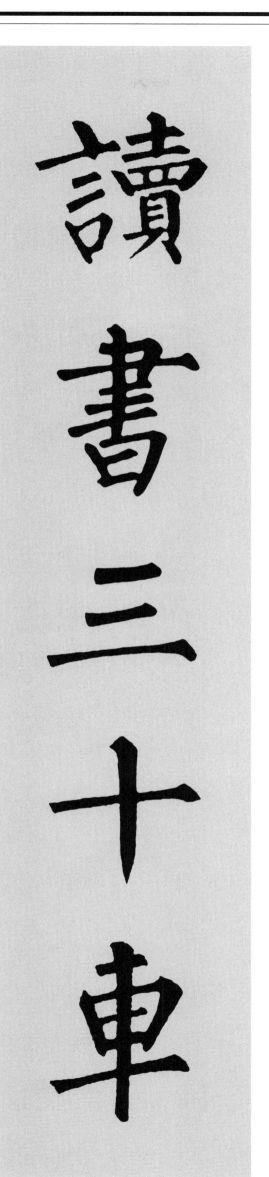

賞析

酒蘊天然自性灵，若添胸藏书万卷，自能腕底起烟云。

白眼觀天下

丹心報國家

此宋教仁联，上联意谓世界风云变幻，欲以冷静之心审时度势，以寻求拯时救国之路。下联表白志向，自誓报国之心。直白剖露，跃然纸上，爱国情、报国志充溢于胸，发而为联语，不期工而自工。

從來名利地

易起是非心

賞析

是非名利浑如梦，是非少可明智，名利淡而心安。远名利而近书香，洒脱中自见高情远致。

研朱點周易
飲酒和陶詩

研朱點周易
飲酒和陶詩

赏析

惟淡于利，圆融无碍，方可研朱点易，扫石焚香。陶诗不事雕饰而自然精练，非物我同一，神与物游，非其人其生其境其心不得其意其语。

無事此静坐

有情且賦詩

無事此静坐

有情且賦詩

曲径通幽，清风相伴，松石作陪，则神凝气定，心无旁骛，自然字字珠玑，句句良言。

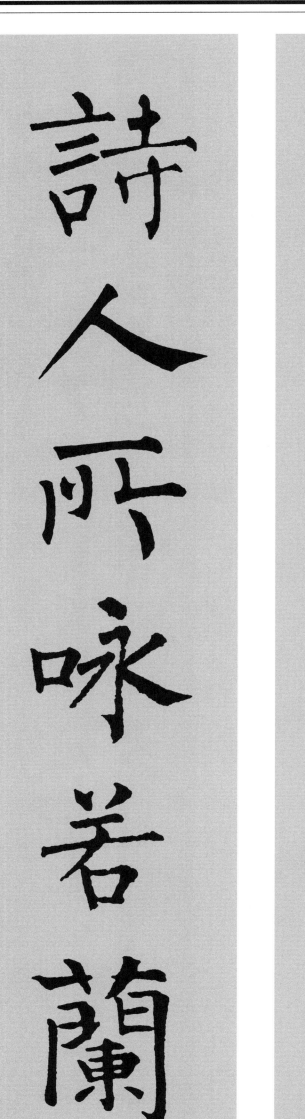

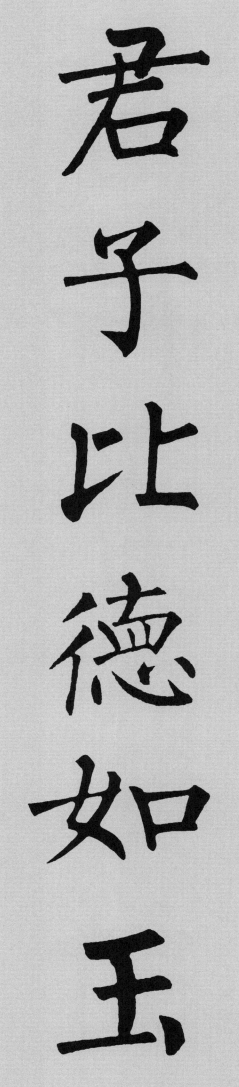

君子比德如玉

诗人所咏若兰

君子比德如玉，温其如玉，故君子贵之也。幽兰吐秀，有节，有花，有叶，有香，君子之雅操也。如此逸兴雅怀，又焉知笔下翰墨无香？

節比真金鑠石
心如秋月春雲

節比真金鑠石

心如秋月春雲

松柏气节，当从容如真金铄石。心如秋月湛然澄空，光明无尘，如春云流水，流畅自在，即是大安心。

兩袖清風處世
一身正氣爲人

賞析

大千世界，万物纷披，然长存于天地之间者，惟浩然正气！

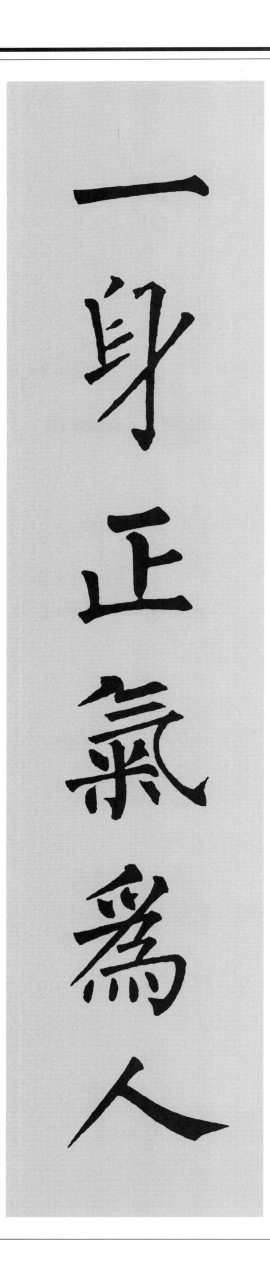

開誠心布大度

近君子遠小人

開誠心布大度
近君子遠小人

賞析

待物莫如誠，以大度兼容，則万物兼济。小人重利，君子重义；远小人，近君子，是为做人学艺之根本。

達乃兼濟天下
窮當獨善其身

君子达则兼济天下，入世不求名利，只为苍生。穷则独善其身，不为穷困而改节，当无愧于天地。

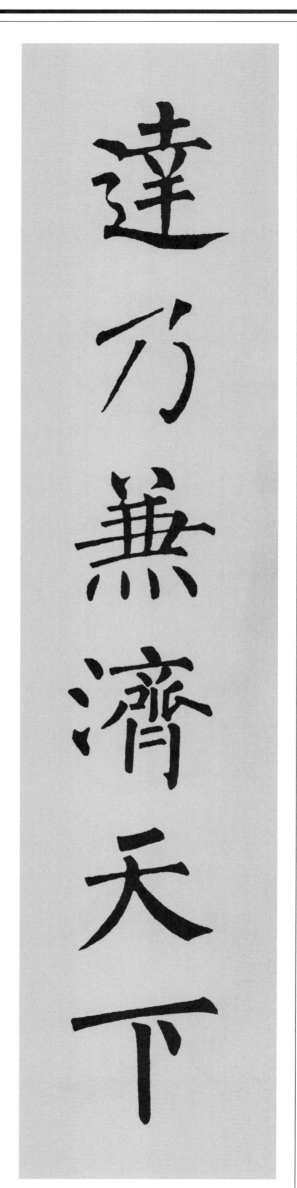

世事有常有變
英雄能屈能伸

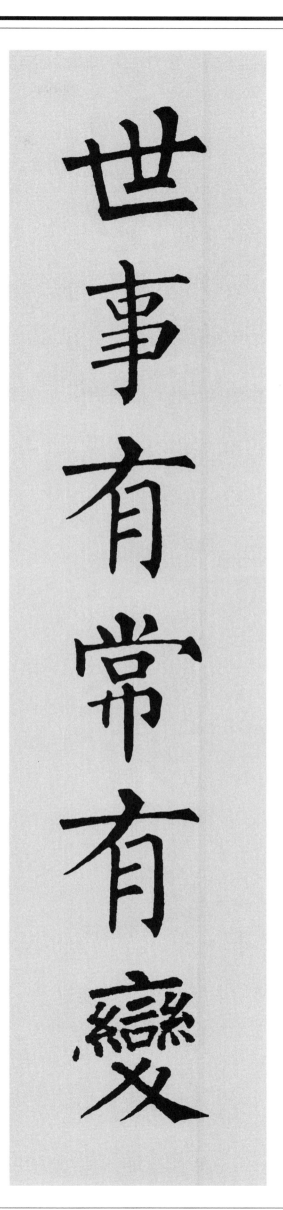

世间万物皆是化相，心不动，万物皆不动；心不变，万物皆不变。屈伸本是英雄气，君子知屈之可以为伸，故含辱而不辞；知卑让之可以胜敌，故下之而不疑。

知者樂仁者壽
居之安資之深

大字

知者樂仁者壽

居之安資之深

赏析

智者不惑，仁者不忧；智者乐水，仁者乐山；智者动，仁者静；智者乐，仁者寿。自君子深造之以道，欲其自得之也。自得之，则居之安；居之安，则资之深；资之深，则取之左右逢其源。

正誼不謀其利

非學無以廣才

正其谊不谋其利，明其道不计其功。非学无以广才，非静无以成学。

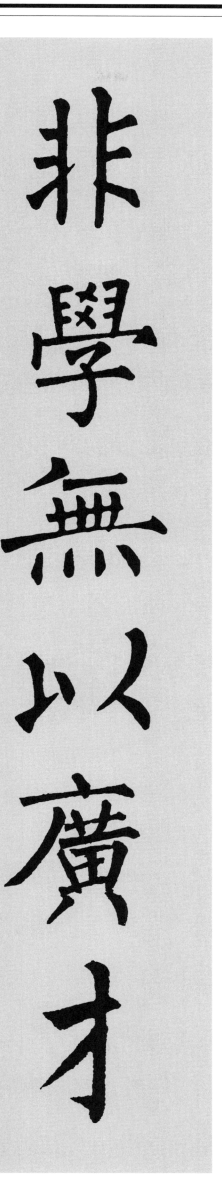

非學無以廣才

正誼不謀其利

以正氣還天地
有大功于國家

赏析

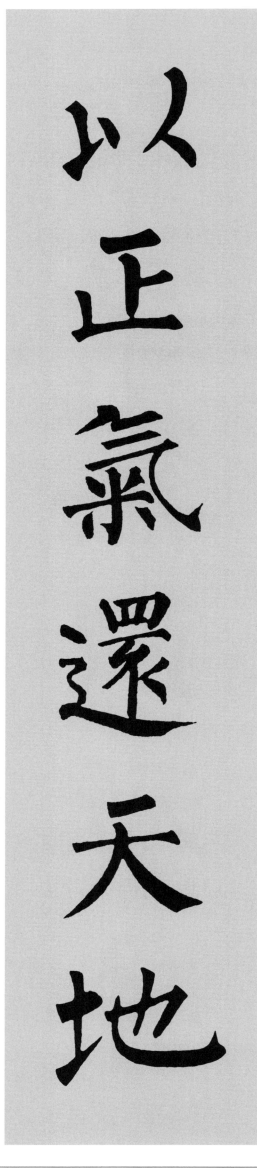

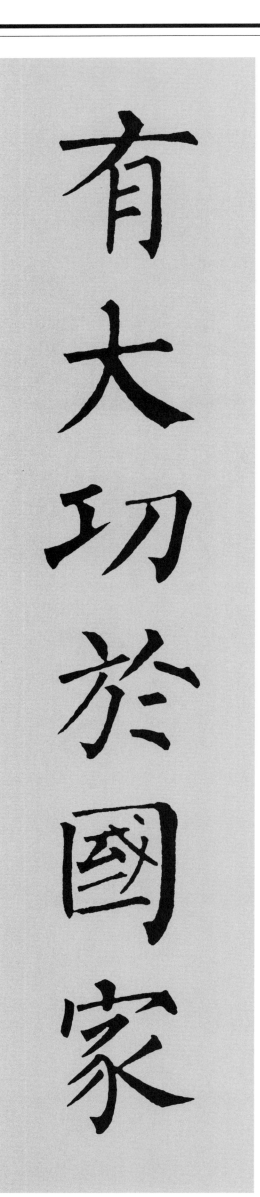

为天地立心，为生民立命，为往圣继绝学，为万世开太平。

節用愛人能道國
正心誠意乃修身

正心誠意乃修身
節用愛人能道國

節用愛人能道國

正心誠意乃修身

道千乘之国，敬事而信，节用而爱人，使民以时；心正则意诚，正心诚意乃修身养性之根本。

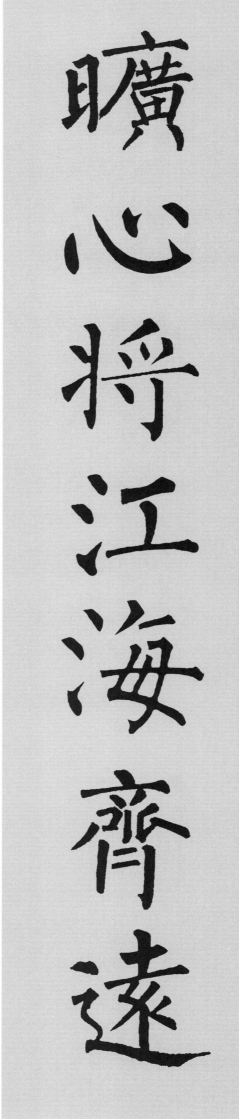

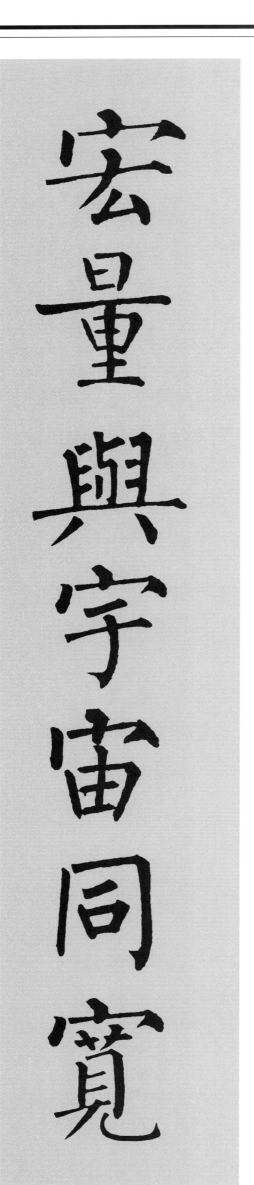

曠心將江海齊遠

宏量與宇宙同寬

赏析

如空。

与世淡无事，自然江海人。贤者所怀虚若谷，湛虚明其若镜，坦宏量其

立志須知三古盛
爲書自起一家言

立志須知三古盛

爲書自起一家言

此联当为学者书鉴：入门须正，立志须高，取法高古，孜孜以求，气格非凡，落笔行墨，境界自异于凡夫。

利人時出平常語

修己常存改過心

修己常存改過心

利人時出平常語

赏析

非常人平常语，平常语道得真学问。常存惭愧心，勤勉精进。心无惭愧者，行为必然不端，遑论修心养性？

千古風流有詩在
一生襟抱與山開

有第一等襟抱，第一等学识，斯有第一等真诗，亦方写得一等之书。

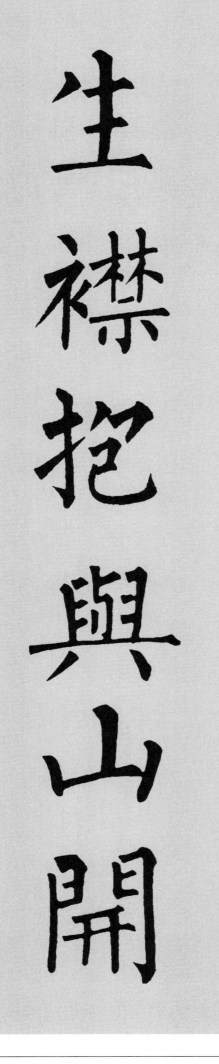

千古風流有詩在

一生襟抱與山開

事不深思終有悔
人能忍讓自無憂

事不深思終有悔

人能忍讓自無憂

赏析

事不三思，但恐忙中有乱；气能一忍，方可过后无忧。君子当忍人所不能忍，容人所不能容，处人所不能处。

詩成子夜驚奇句
酒上心頭吐隱情

賞析

诗酒非药，然可医书之俗病。

酒上心頭吐隱情

詩成子夜驚奇句

十载寒窗吞苦涩
百年壮志吐才華

十载寒窗，诗书万卷，玉成维艰。一朝飞去，雄心振奋，壮志百年。

十載寒窗吞苦澀

百年壯志吐才華

身外浮雲何足論

松間明月長如此

君子之胸怀当如松间明月，豁亮坦荡，而视富贵于我如浮云。

松間明月長如此

身外浮雲何足論

世本無先覺之驗
人貴有自知之明

世本無先覺之驗

人貴有自知之明

智士之先觉，能人之善察也，亦自切身躬行所得。知人者智，自知者明，静中念虑澄澈，见心之真体；闲中气象从容，识心之真机；淡中意趣冲夷，得心之真味。观心证道，全在知我。

惟有雄才能济世

耻将虚誉显于时

惟有雄才能濟世

耻將虛譽顯於時

做人当有兼济天下之志，亦需有独善其身之行。功名斯须逝水，财富过眼烟云，虚誉得之无益。

無易事則無難事

有虛心方有實心

無易事則無難事

有虛心方有實心

天下难事，必做于易；天下大事，必做于易；慎终如始，则无败事。虚其心，可受天下之善，江海处其下，方能纳百川。

胸有詩書文章老

筆藏鋒芒意氣平

胸有詩書文章老

筆藏鋒芒意氣平

賞析

胸藏文墨怀若谷，腹有诗书气自华。古人论书云：『藏锋以包其气，露锋以纵其神。』此书法之理，亦人生之理。擅藏者志气平和，不激不厉，而风规自远。

虚心修竹真吾友

直道苍松是我师

虚心修竹真吾友

直道苍松是我师

瘦竹虚心，君子也，为学之道，须是虚心切己。虚心，方能得圣贤意；切己，则圣贤之言不为虚。学书者不可不察，当先磨去己身之习气，与古人合，方入大道。古松坚贞，岁寒不凋，有君子傲然不倚之势。

異書自得作春意
長劍不借時人看

異書自得作春意

長劍不借時人看

异书自得作春意
長劍不借時人看

赏析

夜读异书，朱墨灿然，萧然物外，自得天机。延陵挂剑，付于知音也。

有關國家書常讀

無益身心事莫爲

有關國家書常讀

無益身心事莫爲

家事、国事、天下事，分而不离也。书生亦当以天下为己任。君子浩然坦荡，生平所为皆可对人言。

遇事虚懷觀一是

與人和氣察群言

君子遇事虚怀，集思广益，从善如流。贤者与人，如沐春风，清雅和气，本色天然矣！

與人和氣察群言

遇事虛懷觀一是

欲知世味須嘗膽
不識人情祇看花

不識人情祇看花

欲知世味須嘗膽

赏析

历艰苦而后知奋发。人情冷暖、世态炎凉，世事洞明皆学问，人情练达即文章。

雲水光中曾洗眼

烟霞深處可栖身

雲水光中曾洗眼

煙霞深處可栖身

凡事事过境迁，不妄求于前，不追念于后，从容平淡，自然达观，随心、随情、随理、随境而安，便识得有事随缘皆有禅味。

澤以長流乃稱遠
山因直上而成高

賞析

直心乃万行之本，善始善终，持之以恒，无不成之事。

自强不息真君子

從善如流大丈夫

天行健，君子以自强不息。知错就改，善莫大焉，从善如流，方大丈夫本色。

從善如流大丈夫

自強不息真君子

不見古人真恨晚
力當時事莫辭難

赏析

观之入神，会之于心，则下笔时随人意，自得古人书心法。当仁不让，养此心苗。

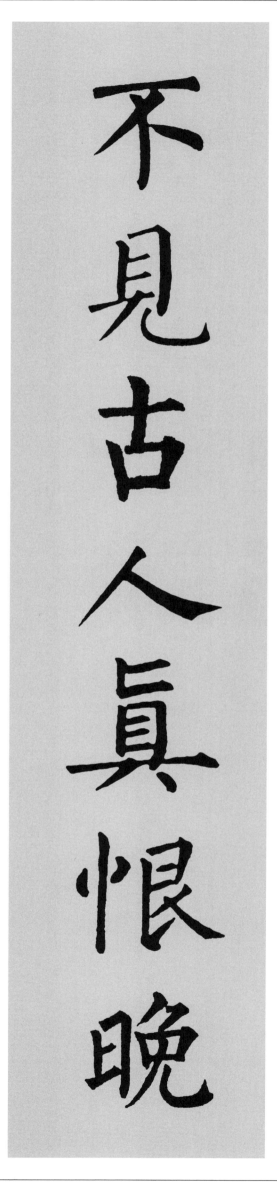

不見古人真恨晚

力當時事莫辭難

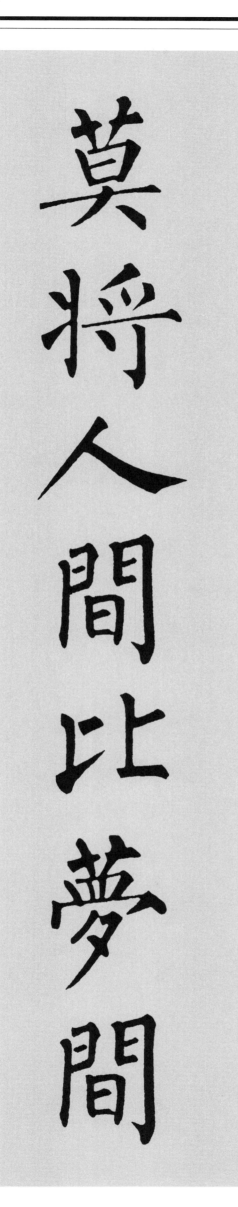

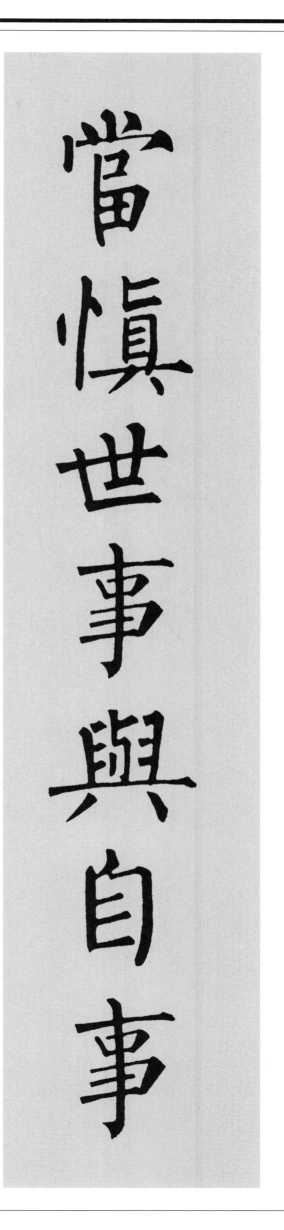

當慎世事與自事

莫將人間比夢間

賞析

世事有常有变，当随缘无碍。人间不比梦间，岂能事事如意，但求无愧我心。

交情淡似秋江水

赠句清于夜月波

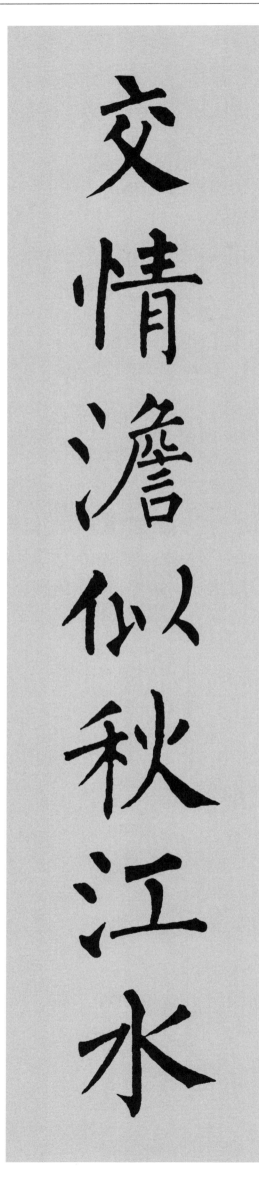

赏析

君子之交，虽其清若水，然高山之景，流水之音，其淡邪？其醇邪？

人心若路直行好

世事如棋宽者高

柳公权之『笔谏』——『心正则笔正』，流传千古，脍炙人口。今以其字集此联，『人心』、『世事』，一如其书风，既『宽』且『直』，联书皆可为修身之本也。

人心若路直行好

世事如棋宽者高

無事在懷爲極樂
有長可取不虛生

若无闲事挂心头，便是人间好时节。人皆有长，三人行，必有我师焉。

無事在懷爲極樂

有長可取不虛生

懷若竹虛臨曲水

氣同蘭靜在春風

瘦竹虛心，君子也；臨水而居，可避俗尘，可畅幽怀。幽兰清逸，雅士坐有雅士，如沐春风矣！

氣同蘭靜在春風

莫言前路無知己
但恐此心難對天

知己难寻，惟诚而已。诚心一片，自无愧于天地。

莫言前路無知己

但恐此心難對天

人各有能我何與

身所未得心難安

贤达之辈众矣，身无寸长，吾谁与归。联语恭谦，实有见贤思齐之愿也。

身所未得心難安

人各有能我何與

人情閱盡浮雲厚
世事經過蜀道平

淡泊以志明，知多世事胸襟闊；宁静以怀远，阅尽人情眼界宽。

修身豈爲名傳世

作事惟思利及人

修身豈爲名傳世

作事惟思利及人

赏析

德者，本也！不修其身，虽君子而为小人，能修其身，虽小人而为君子。思利及人，厚德而载物。

行事莫将天理错
立身当与古人争

立身当与古人争

行事莫将天理错

书道博大精深者，乃书法大家之所为也。有志成其大家者，宜与古人争高低，不宜与时人争胜负。倘只求眼前，不思往古，只求精巧，不求博大，终难成为大家也。

望遠能知風浪小

凌空始覺海波平

望遠能知風浪小
凌空始覺海波平

书家出神入化之造诣，并非从天而降，古语云：『取法乎上，不落乎中。』所见所习者既高，乃能于庸俗下流者，不屑一顾；倘起点甚卑，则难脱于凡夫俗子之列。

凌空始覺海波平

水能性澹爲吾友
竹解心虚是我師

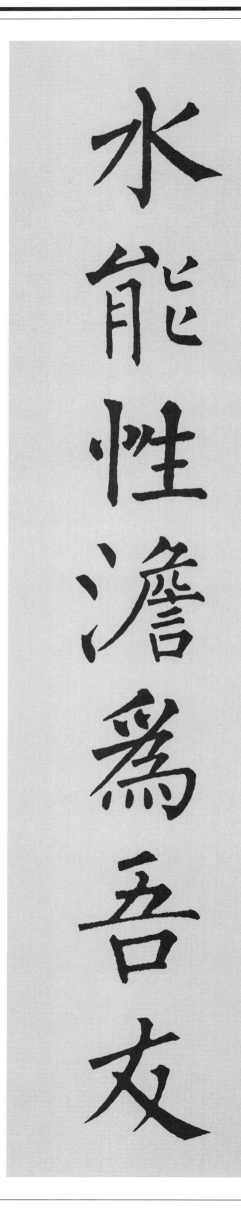

水能性淡爲吾友
竹解心虚是我師

赏析

上聯云交友之道，下聯説從師之心。竹解虚心，水能性淡，淡中知味，品之弥久。

書有未曾經我讀

事無不可對人言

胸藏万卷，辄可亲贤近圣，行事可鉴，处世朗朗示人，此君子之行也！

项穆《书法雅言》云：『欲正其笔者，先正其心。』学书者当三思！

事無不可對人言

書有未曾經我讀

見人之過若己有失
于理既得即心所安

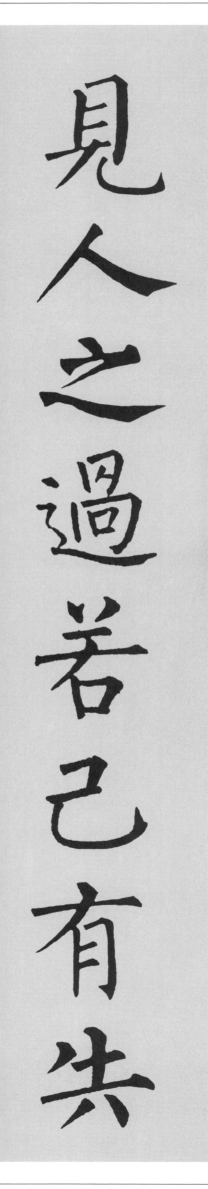

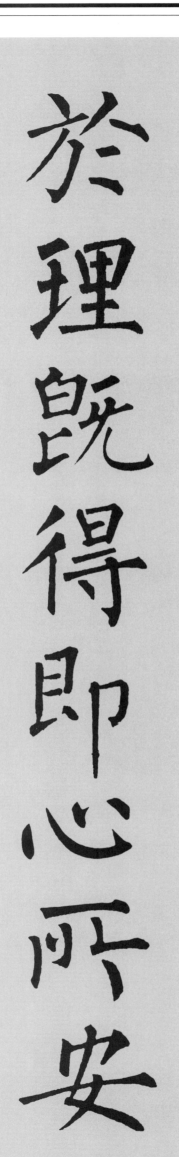

賞析

君子一日三省其身，其心无所不安。

樂此幽閑與年無盡

化其躁安得氣之利

赏析

清幽处易得，只躁气难平。若平躁气，自可通脱洞达，当下便是桃源。

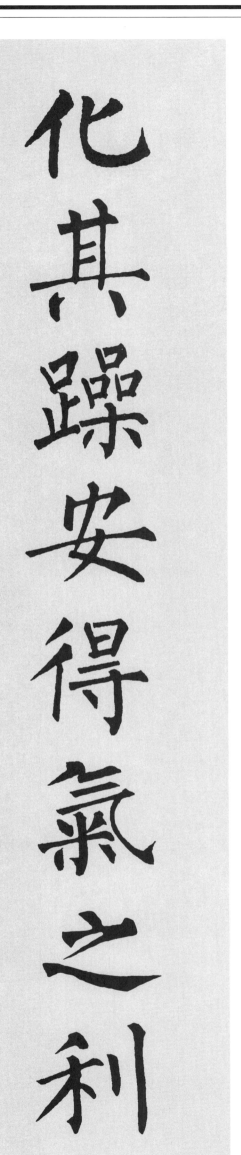

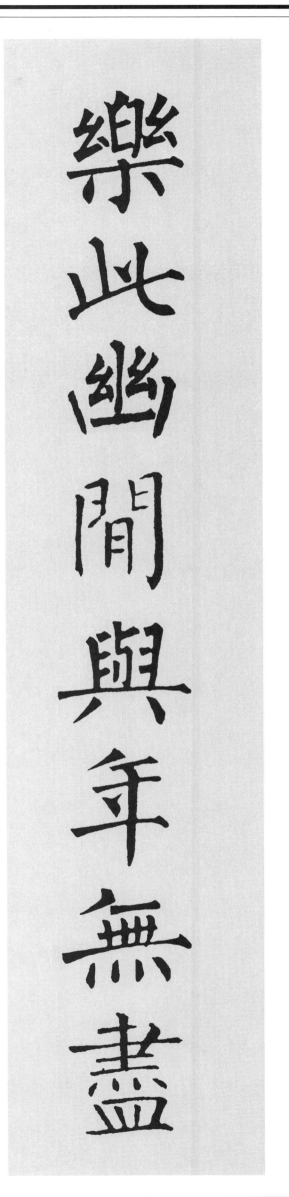

花朝艳采
月夜流明

赏析

花发花朝，仰观明月，可契禅心，悟性月自明。

月 花
夜 朝
流 艳
明 采

畫夜不舍

天地同流

賞析

此太原番祠难老泉联，子曰『逝者如斯夫，不舍昼夜』。孟子云『上下与天地同流』，自然永恒，泉水日新。人虽生命有限，亦应自强不息。

畫

夜

不

舍

天

地

同

流

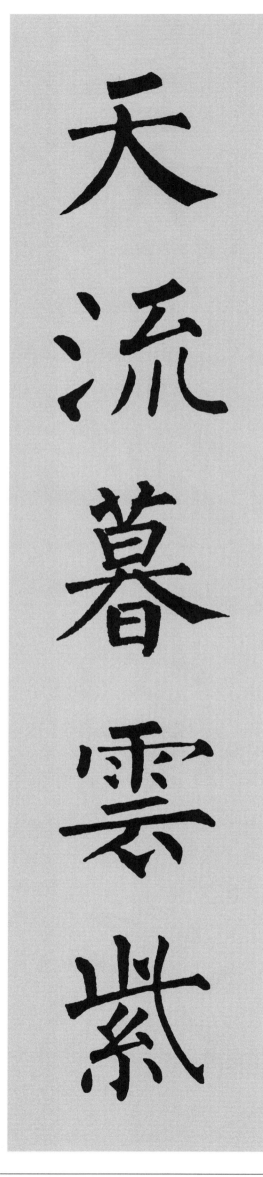

天流暮雲紫
秋薄野林黄

賞析

天流暮云，云聚云散，花开花谢，春来草自青，秋至野林黄，此万物生生不息之理。若悟此理，笔随心神则近矣！

雾散径窗明
風過石露香

赏析

云化生水，水润天泽；云开雾散，风过留香；明心见性，大道自然。

霧散徑窗明

風過石露香

雨洗千山净
天开一镜清

雨洗千山净
天开一镜清

赏析

雨洗万物心无瑕，天开一镜皎无云，乾坤浮于一镜，禅心顿自明。

鱼戏芙蓉水
鸟啼杨柳风

清水出芙蓉，天然去雕饰。书之道亦如此，得之自然，出之灵性，自然天成。

魚戲芙蓉水

鳥啼楊柳風

野竹过秋雨
轻燕侧春风

野竹过秋雨
轻燕侧春风

赏析

春风拂面，轻燕相迎，春风秋雨，野竹淡影，舒心吐纳，飘忽欲飞，可入心手双畅之境矣！

春暖觀龍變
秋高聽鹿鳴

赏析

斯联意境清旷、韵味悠长。闲适淡泊，尽在个中。

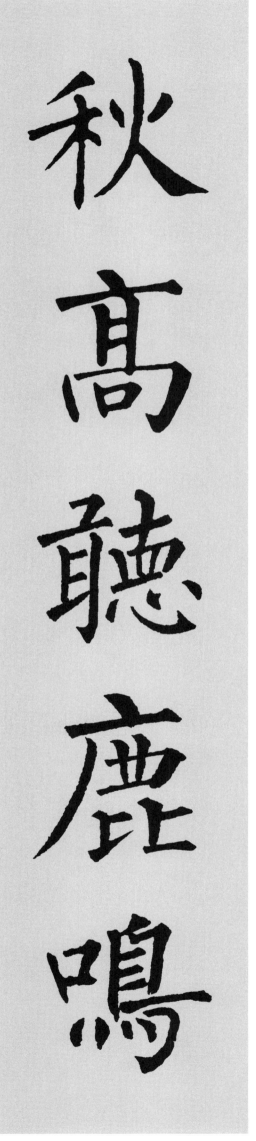

春暖觀龍變

秋高聽鹿鳴

奇雲扶墮石
秋月冷邊關

赏析

人间万事，春花秋月，流水奇云，皆为尘土，世事浮云何足问，不如高卧且加餐。

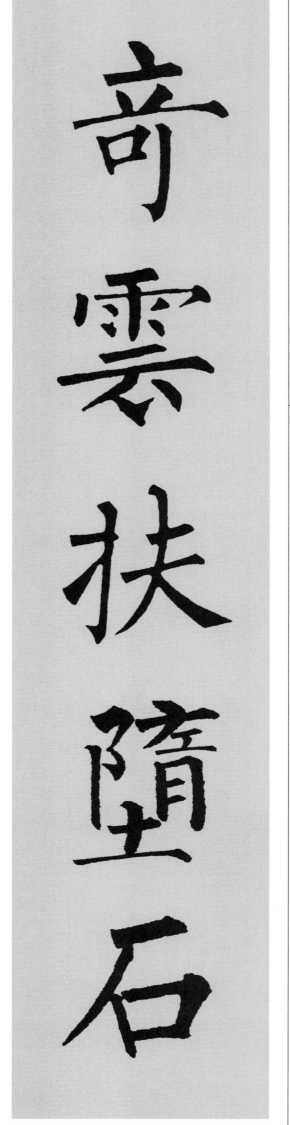

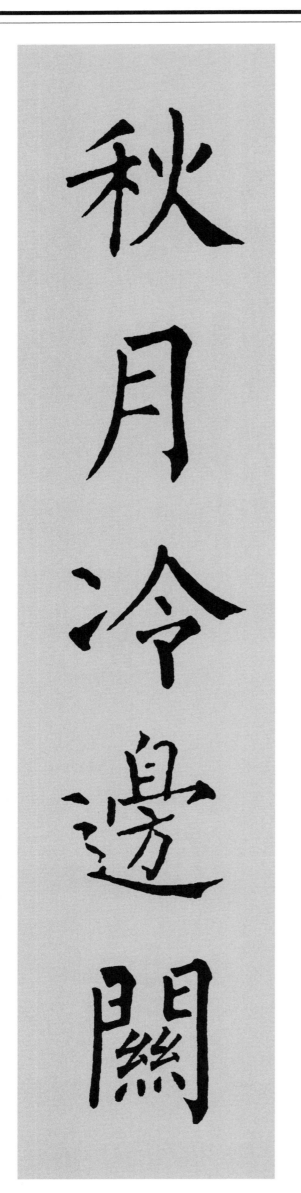

林泉消炎夏
劍酒伴客冬、

赏析

林泉绝尘氛，炎夏无暑毒。诗剑酒茶有客来，与知己而饮也。

林泉消炎夏

劍酒伴客冬

藍田曾種玉
紅葉自題詩

藍田曾種玉

紅葉自題詩

赏析

蓝田种玉，胶漆相投；红叶题诗，鱼水合欢，天作之合也。

風度蟬聲遠
雲開雁路長

風度蟬聲遠

雲開雁路長

賞析

蟬餐风饮露，栖于梧桐之上，居高而声远，而非借秋风也。浮云开而雁路广，东西南北任所之也。

草疏花補密
梅瘦雪添肥

此联亦可言书画之妙理。寄妙理于豪放之外，出新意于法度之中。

草疏花補密

梅瘦雪添肥

边月随弓影

胡霜拂剑华

赏析

此李太白诗，咏关塞而悠悠闲谈，以月形而喻引弓，妙在虚实之间。

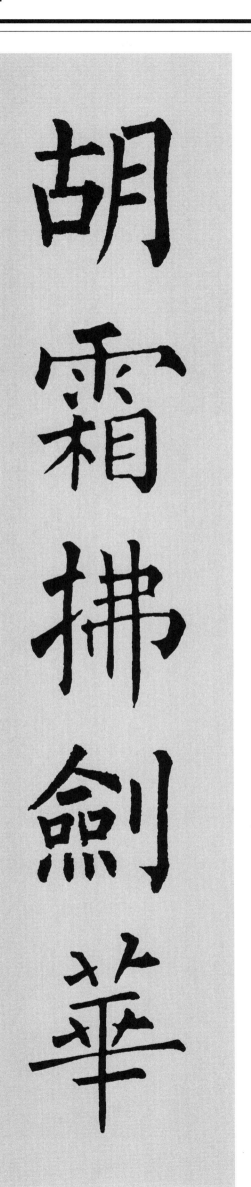

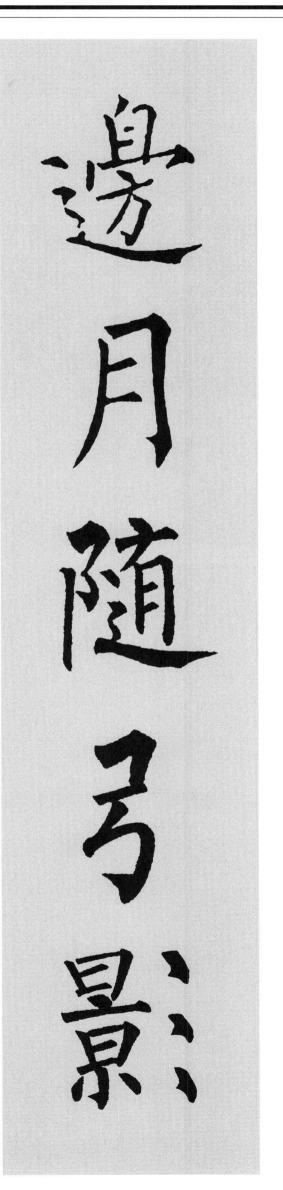

鳴琴幽谷静
洗鉢古松閑

赏析

鸣琴幽谷中，心空得真如，洗钵古松边，万法本无事。

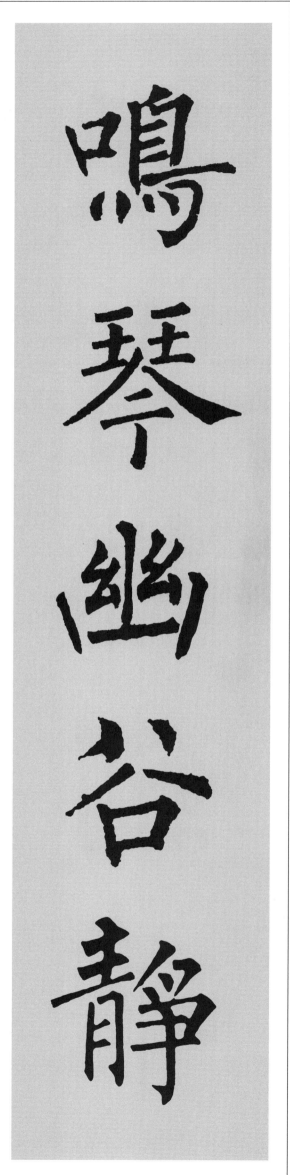

鳴琴幽谷静

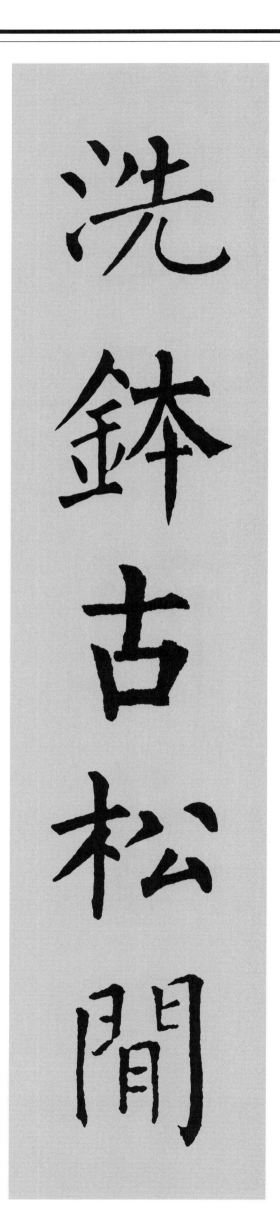

洗鉢古松閑

高峰停落日
流水和疏钟

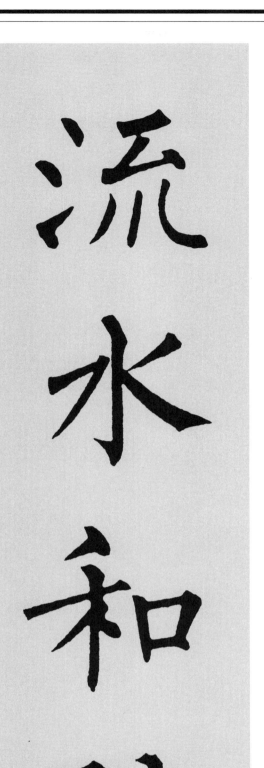

赏析

青山流水，淡然笃定，无住无心，暮鼓疏钟则于空寂处见生气流行。

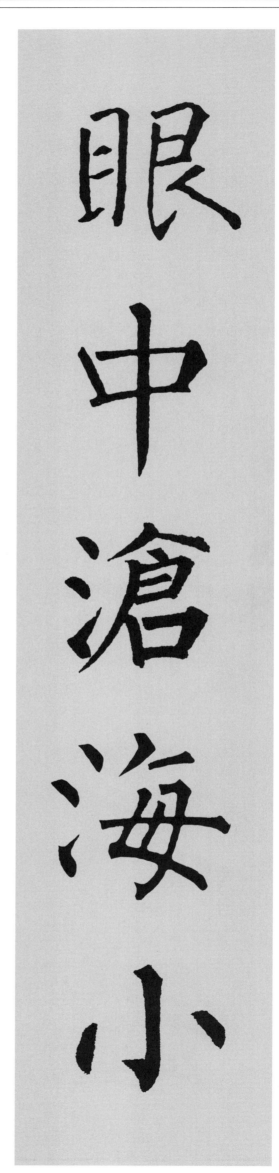

眼中滄海小

衣上白雲多

赏析

孔子登东山而小鲁，登泰山而小天下，沧海之大小，全在于人之境界与心之大小，此亦为艺之理。

去帆疑峡走
卷浪骇江飞

赏析

此马鞍山采石矶大风亭联，采用物理学之参照之理，尽显淋漓尽致、惊心动魄之大场面、大气魄。

去帆疑峡走

卷浪骇江飞

雁聲秋露白
鴉陣晚霞紅

鴉陣晚霞紅

赏析

秋露成霜，层林尽白，雁鸣长空；乌鸦归巢，盘旋成阵。联语用语如诗如梦，写景状物有声有色，俊逸清新，一派天机生意，意境清新。

白雪有古調
青山無俗緣

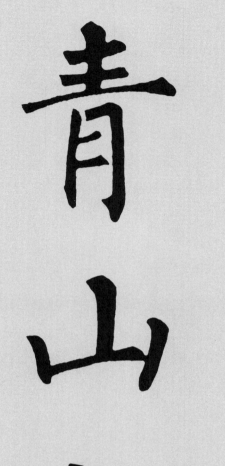

青山無俗緣

白雪有古調

赏析

古韵琴声，凛然清洁，雪竹琳琅。青山意尽，淡然笃定，万缘可休。

青松蟠户外
白鹤舞庭前

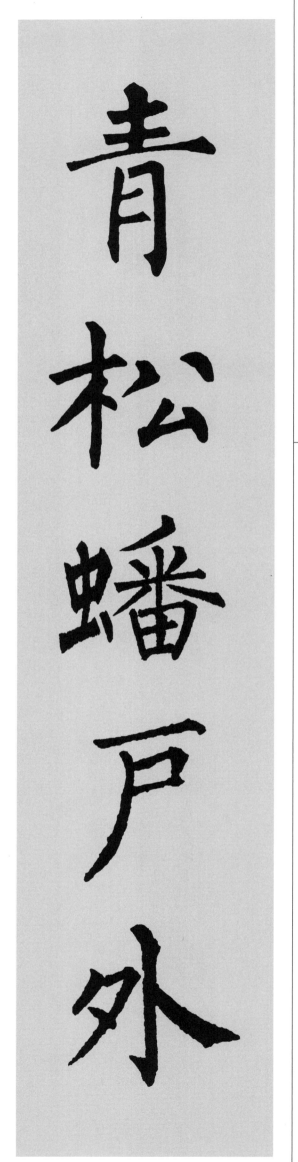

青松蟠户外
白鹤舞庭前

赏析

松树长青不老，恒苍劲挺秀而延年；仙鹤传为千岁之禽，常翩跹起舞以遐龄。

雲中月影臨瑤幌

雨後山光入綺簾

雲中月影臨瑤幌

雨後山光入綺簾

赏析

古人云：『会心处不必在远。』云中月影，雨后春山，俱让人深情一片。而云之形，山之态，足以摄召魂梦，颠倒情思。敏感于大千世界，为学书者不可缺少之天性。

拂檻露濃晴樹濕
卷簾風細落花香

拂檻露濃晴樹濕

卷簾風細落花香

树湿云犹住，山空翠欲流。世界何须广，皆在落花一瓣中，此为花下觉悟者。

寫楹常看霞生際
對坐宛當月上時

霞生月上之时，清净心体，湛然常寂，顿悟其性。

寫楹常看霞生際

對坐宛當月上時

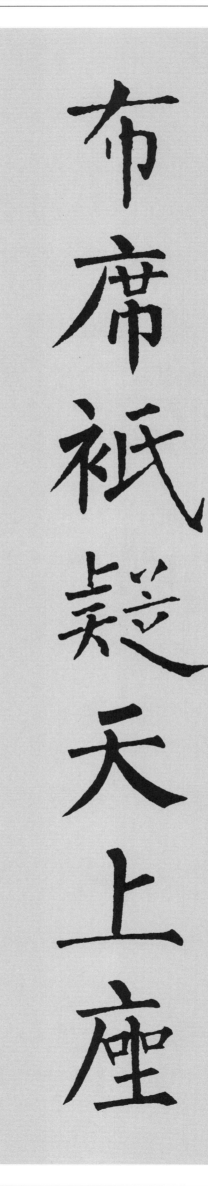

布席祇疑天上座

凭栏何异镜中游

会心不在远，得趣不在多，盆池拳石间，便有万里山川之势。

嵐飛生翠常疑雨
峰有真姿不藉春

嵐飛生翠常疑雨

峰有真姿不藉春

逐目寻心不识心，识心非假亦非真。有人问我西来意，绿栢青松不借春。

四時佳氣恒春樹

一派祥光聚景園

四時佳氣恒春樹

一派祥光聚景園

赏析

花竹满庭，四时自然机趣。外师造化、中得心源，得自然性情，趣之天然，书亦烂漫天然矣。

泉聲到耳鳴環佩
山色迎眸展畫屏

赏析

鸟语泉声，有如天籁，山色迎眸，物我两忘，顿生超世脱俗之心境。

泉聲到耳鳴環佩

山色迎眸展畫屏

龍峰疏柳籠烟暖
潭月勁松鎖月寒

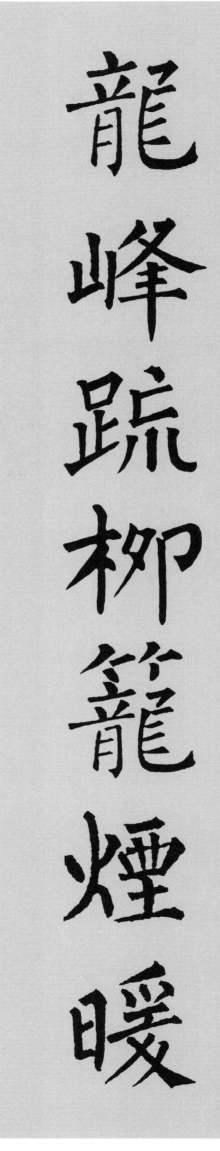

龍峰疏柳籠煙暖
潭月勁松鎖月寒

赏析

翠柳笼烟，缓步任闲遣；餐松啖柏，心洁可比闲潭月。

高踞蓬萊觀海日
閑評花月上江樓

上联得雄浑之气，下联有秀润之色。

高踞蓬萊觀海日

閑評花月上江樓

三茅天際青蓮聳
二水雲邊白鷺分

赏析

青蓮喻法真，千朵自静心，水自天上来，月从云边生。

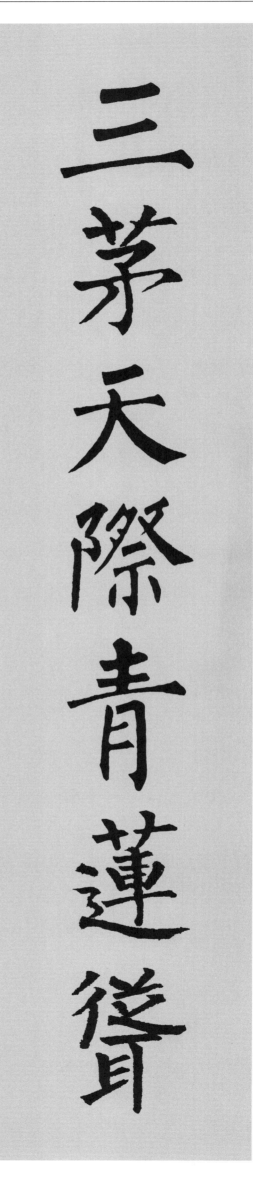

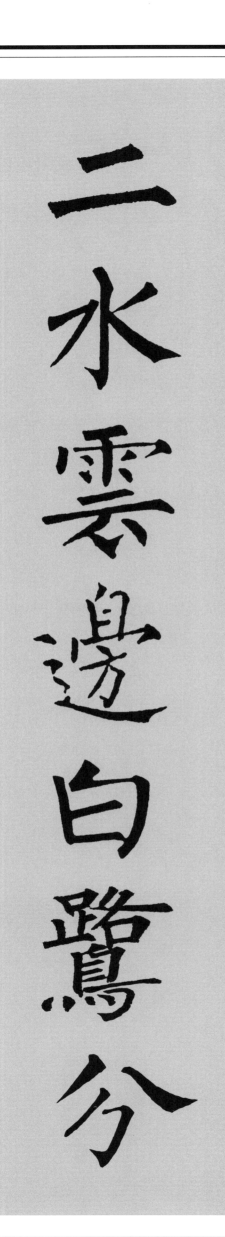

三茅天際青蓮聳

二水雲邊白鷺分

雅有廣厦萬間想

難得浮生半日閑

雅有廣厦萬間想

難得浮生半日閑

《庄子》『其生若浮』。人生漂浮无定，如无根浮萍，半日易求，闲字难得，众人皆忙吾独闲，幸之，乐之！

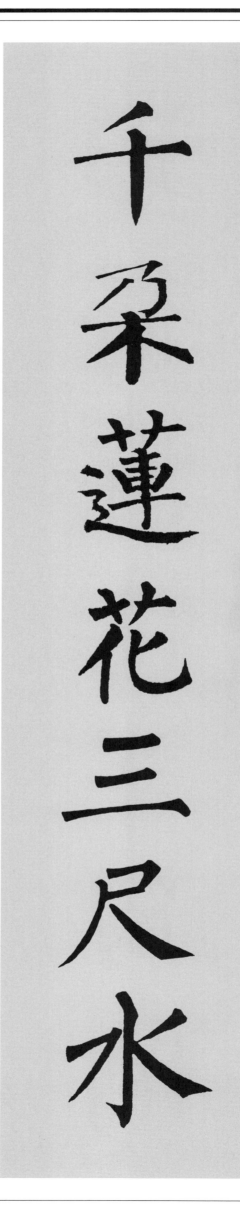

千朵莲花三尺水
一弯明月半亭风

赏析

亭外碧水盈盈，水面荷叶田田，莲花千朵；天空一弯明月，夜风习习，半亭生凉。此联意境超远，情趣高雅。

去無所逐來無戀
月自當空水自流

赏析

立无念为宗，无相为体，无住为本，至人无心，无厚无薄，一切顺其自然。

月自當空水自流

去無所逐來無戀

花林宛轉清風透
霞石玲瓏瑞氣開

霞石玲瓏瑞氣開　花林宛轉清風透

清风宛转，瑞气玲珑，是联赋无形以有形，甚妙！

翁所樂者山林也

客亦知夫水月乎

翁所樂者山林也

客亦知夫水月乎

赏析

上联化用欧阳修《醉翁亭记》之句，下联出自苏东坡《前赤壁赋》，此联对仗工整和谐，意蕴含蓄传神。

適逢佳客開青眼
難得閑人話白雲

適逢佳客開青眼

難得閑人話白雲

赏析

青眼，与白眼相对，晋人阮籍能为青白眼，后人以此表示对人的喜爱或尊重。

逢人都説斯泉水
愧我無如此水清

逢人都説斯泉水

愧我無如此水清

水至清则无鱼，人至察则无徒。明有所不见，聪有所不闻，举大德，赦小过，无求备于一人之义也。

高閣逼天紅日近
一川如畫晚晴初

高閣逼天紅日近

一川如畫晚晴初

赏析

高阁逼天，举头红日近，俯祝尘环万象，如此笔下亦有风云矣！

海到無邊天作岸
山登絕頂雪爲峰

赏析

学海无边，惟勤奋方可达彼岸。脚踏绝顶峰，顶天立地，一览天下小。

山登絕頂雪爲峰

海到無邊天作岸

多情明月邀君共
無主荷花到處開

多情明月邀君共
無主荷花到處開

赏析

也。

荷花出尘离染，宠辱不惊，不因无人而不芳，此亦为艺之人立身之根本

無主荷花到處開

多情明月邀君共

山勢西來猶護蜀
江聲東下欲吞吳

赏析

山势有情而护蜀，江声豪迈而吞吴，境由心造是也！

山勢西來猶護蜀

江聲東下欲吞吳

半榻有詩邀月共
一春無事爲花忙

半榻有詩邀月共

一春無事爲花忙

人闲事事幽，当远离尘世纷扰、纵情于山水。

愛種古梅臨淺渚
削平修竹看青山

愛種古梅臨淺渚

削平修竹看青山

削平修竹看青山

赏析

稼轩云：『我见青山多妩媚，料青山见我应如是。』古梅、青山，雅士之所好也，故有触景生情之叹。

岸容待臘將舒柳
山意衝寒欲放梅

白昼渐长，阳气渐舒，春之渐近矣！

岸容待臘將舒柳

山意衝寒欲放梅

把酒临轩疏雨润
卷帘深院碧桐凉

赏析

造物无言却有情，把酒临轩，且共从容。

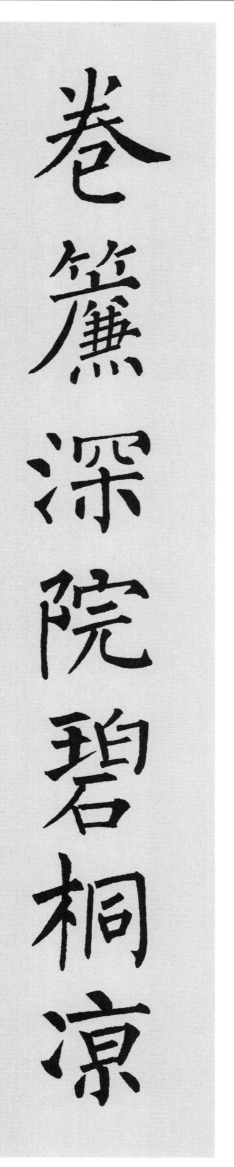

把酒临轩疏雨润

卷帘深院碧桐凉

白雪任教春事晚
贞松唯有岁寒知

赏析

岁寒，然后知松柏之后凋也，松柏自有性，贞松为志，岁寒为心。

白雪任教春事晚

贞松唯有岁寒知

百尺樓觀滄海日
一重簾卷泰山雲

赏析

是联上句写远景，海上日出，红霞满天。下句写近景，江潮澎湃，白浪滔滔。入胜境而观佳处，开人胸怀，壮人豪情，怡人心境。

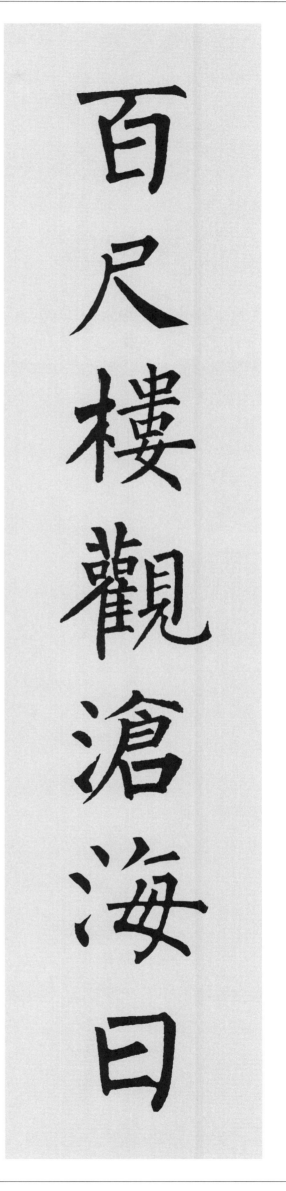

百尺樓觀滄海日

一重簾卷泰山雲

薄暝山家松樹下
嫩寒江店杏花前

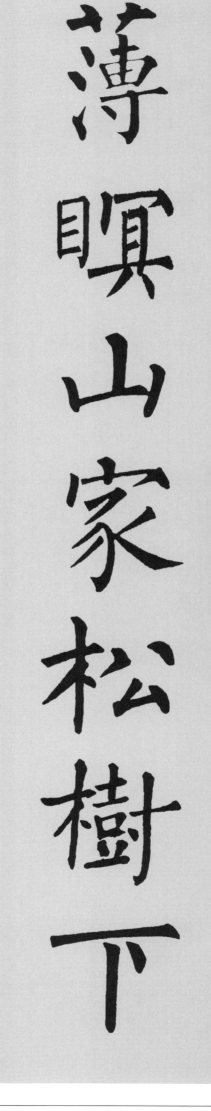

赏析

山居老松前，杏花寒江边，此景颇有古意。

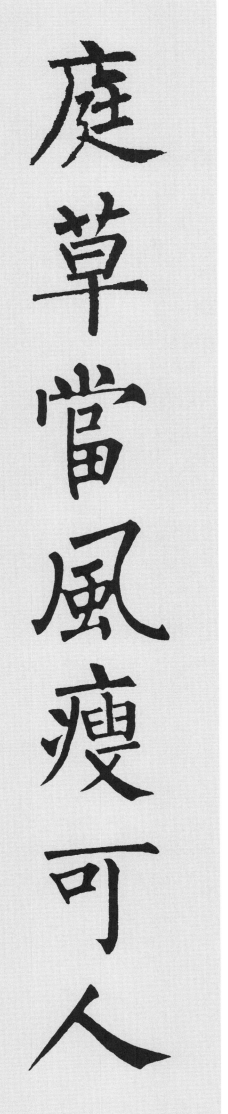

池荷出水清于我

庭草当风瘦可人

赏析

一切景语皆情语也！是联以景语入而由情语出。

山因養鶴半藏雲

池爲蓄雨多積水

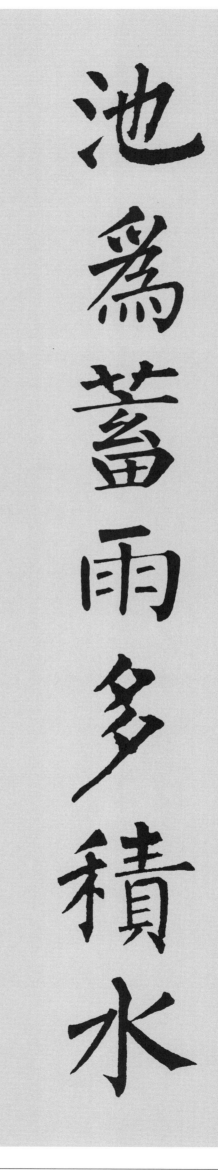

赏析

积水为池，藏云养鹤，此造化之因果。顺之自然，则近道。

窗虚月白凉如水
簾卷青山跳入楼

赏析

一帘之隔，风景异然。举手之间，有青山跳入。

窗虚月白凉如水

簾卷青山跳入樓

春寒驛路桃花發
暮雨江樓燕子飛

赏析

桃李发自春寒之季，万物发乎玄冥之中。

春寒驛路桃花發

暮雨江樓燕子飛

風移梅韵無俗境
露起華林有翠烟

赏析

寒梅傲雪，俗尘已洗；翠烟绕林，烦闷可涤。

風移梅韻無俗境

露起華林有翠煙

峰影遥看雲蓋結

松濤静聽海潮生

赏析

峰影若在山高算，松涛犹是海生潮。山高水阔，任尔心游八荒。

松濤静聽海潮生

峰影遥看雲蓋結

花影忽生知月到
竹梢微動覺風來

花因月生影，竹为风而动，人间皮相，止花影竹梢乎？

竹梢微動覺風來

花影忽生知月到

花曾拭面若含笑
鸟不知名时自呼

赏析

花草虫鸟，有缘拭面，何必多语，悟者不在音声言语，而在明心见性，但信佛无言，莲花从口发。

花曾拭面若含笑

鸟不知名时自呼

幾點梅花歸笛孔
一灣流水入琴心

幾點梅花歸笛孔

一灣流水入琴心

赏析

万物种种，皆是本心而生，梅花绕笛，流水琴心，众生无明，妄心而生，心生种种法生，心灭种种法灭。

簾外微風斜燕影

水邊疏竹近人家

簾外微風斜燕影

水邊疏竹近人家

賞析

心随万境转，万境皆在眼前，微风燕影，转处能幽，心如工画师，能画种种物，无心无我，便可自由无碍。

嶺邊樹色含風來

石上泉聲帶雨秋

嶺邊樹色含風來

石上泉聲帶雨秋

赏析

树色泉声，或风或雨，无所住处，无所去处，亦无所来处，心无挂碍，远离颠倒梦想，或可涅槃。

夜凉吹笛千山月
路暗迷人百種花

夜凉吹笛千山月

路暗迷人百種花

夜凉吹笛千山月
路暗迷人百種花

赏析

众生百相，五蕴会合，但自性不能受遮蔽，自性若悟，众生是佛，自性若迷，佛是众生。

舟行十四畫屏上

身在西山紅雨中

身在西山紅雨中

舟行十四畫屏上

身在西山紅雨中

赏析

舟在画，抑或身在画，皮肉是色身，色身是宅舍，但悟自性之法身、报身、化身三身，即识自性佛。

幾縷香煙三徑晚
一簾花雨四時春

幾縷香煙三徑晚

一簾花雨四時春

赏析

朝朝暮暮，春来秋往，缘聚缘散，似波浪之生灭境，是『此岸』之执着境。若心无所住，则无生灭，似水永远通流，可到『彼岸』。

梅好不妨同月瘦
泉清莫恨出水遟

梅好不妨同月瘦

泉清莫恨出水遟

赏析

梅自苦寒，瘦月相伴，出水或迟者，若能持清质而出，似藕圆通有节且虚心，平常心无污染。

千重山勢日邊出
萬里河源天上來

千重山勢日邊出

萬里河源天上來

山川河流，自然美景，可陶冶性情，若欲修行，但心清净，无关外物，居家亦得。

山影酒摇千叠翠

雨声窗纳一天秋

襟怀洒落，云影空明，万物虽变幻莫测，而心无迷念，体会佛性智慧，或可见性成佛。

山影酒摇千叠翠

雨聲窗納一天秋

水涌横桥花外竹
风香醉客月中人

赏析

花中影，月中人，愚者智者，本无差别，只缘迷悟不同，迷于情而耽于物，悟解心开则难。

水涌横桥花外竹

风香醉客月中人

幾樹林鶯三月暮

孤山梅鶴一身閑

幾樹林鶯三月暮

孤山梅鶴一身閑

赏析

闲心闲性闲情，远离世俗纷乱烦恼，以求清净。求清净得清净，何为清净，世人性本清净，万法从自性生。

江漢光翻千里雪
桂花香動萬山秋

江漢光翻千里雪

桂花香動萬山秋

千江月满，千里雪翻，秋风吹拂，桂花香动万山。生生变化，乃自然机理，缘来缘去，如水如风。

无过方自慰，有理始心安

立马空东海，登高望太平

海阔凭鱼跃，天高任鸟飞

开张天岸马，奇逸人中龙

闹中有富贵，寿外更康宁

三思方举步，百折不回头

良才征谷禄，世德颂兰芬

山河澄正气，雪月助宏才

兴来如浪滚，诗出似涛飞

养浩然正气，法古今完人

不息身方健，无私心自宽

丈夫志四海，古人惜寸阴

疾风知劲草，烈火见真金

骨有三分傲，情留一点痴

有风方起浪，无愧自平心

冷眼观升降，平心论是非

至人无异趣，静者得长生

丹心照明月，刚直炳千秋

风云激壮志，礼乐秀群英

经纶含万物，磊落冠群英

静看蜂教诲，闲想鹤仪容

静里思三益，闲居守四箴

栽培心上地，涵养性中天

无德偏哗众，有才不轻人

畅达英雄气，坦荡君子风

洗涤惊世俗，调和道德心

浩歌惊世俗，狂语任天真

意微诗韵雅，心静菜根香

虚心效竹节，人品如兰馨

淡心复静虑，神怡体自舒

高怀同霁月，雅量洽春风

性天期活泼，心地尚光明

习静心方泰，无机性自闲

不矜威益重，无私品自高

拔剑平四海，横戈却万山

志比秋霜洁，心随朗月高

格超梅以上，品在竹之间

慷慨丈夫志，坚毅豪杰心

情缘国家厚，志欲岱嵩高

升高必自下，谨始慎其终

崇德先修德，当仁不让师

虎隐南山处，鹏搏北海风

猛志固常在，高操非所攀

名利淡如水，事业重如山

淡心复静虑，神怡体自舒

凌风知劲节，负霜见直心

居敬而行简，修己在安人

年老心不老，人穷志不穷

威不屈所志，富难淫其心

道德为原本，知识极诚明

涵养须用静，进学在致知

一点浩然气，千里快哉风

斯文在天下，至乐寄山林

无事此静坐，有情且赋诗

研朱点周易，饮酒和陶诗

醉酒一千日，读书三十车

从来名利地，易起是非心

有志年高是幸，无私寿短何愁

岂能尽遂人意，但求无愧我心

仪宇方诸朗月，文章炳于中天

养心莫若寡欲，至乐无如读书

燕雀应思壮志，梅兰珍重年华

正谊不谋其利，非学无以广才

造物所忌者巧，与人想见以诚

责人之心责己，恕己之心恕人

独树难撑大厦，众智可夺天工

常耻躬之不逮，欲寡过而未能

风浪里试舵手，困难中识英雄

立定脚跟做事，放开眼界观天

虚其心实其腹，骥之子凤之雏

节比真金铄石，心如秋月春云

两袖清风处世，一身正气为人

开诚心布大度，近君子远小人

达乃兼济天下，穷当独善其身

世事有常有变，英雄能屈能伸

知者乐仁者寿，居之安资之深

以正气还天地，有大功于国家

学浅自知能事少，礼疏常觉慢人多

大器量天空海阔，真聪明岳峙渊停

任事者必以实学，谨言人每有奇文

雅怀深得花中趣，妙虑时闻笔里香

立身卓尔青松操，挺志坚然白璧姿

洞雪压多松偃蹇，岩泉滴久石玲珑

旷心将江海齐远，宏量与宇宙同宽

立志须知三古盛，为书自起一家言

利人时出平常语，修己常存改过心

无易事则无难事，有虚心方有实心

泽以长流乃称远，山因直上而成高

自强不息真君子，从善如流大丈夫

紧十分到头难解，退一步前程愈宽

效梅傲霜休傲友，学竹虚心莫虚情

百尺栏杆横海立，一生襟抱与山开

悲欢聚散一杯酒，南北东西万里程

长风破浪会有时，直挂云霄济沧海

持身勿使白璧玷，立志直与青云齐

事可济人皆得业，言堪持世即文章

水底看山清俗眼，雪中沽酒洗尘心

水唯善下能成海，山不矜高自极天

无尽波涛归学海，长春华木在词林

所贵立身无苟且，岂容应事太分明

丹楼碧阁皆时事，只有江山古到今

垂天雌霓云端下，快意雄风海上来

大鹏一日同风起，扶摇直上九万里

涤烦除俗寻真乐，临水登山得至情

洞悉世事胸襟阔，阅尽人情眼界宽

独立千载谁与友，往看万壑争交流

修身岂为名传世，做事惟思利及人

无事在怀为极乐，有长可取不虚生

心直无须于口快，智圆必济以行方

能受天磨为铁汉，不遭人忌是庸才

怀若竹虚临曲水，气同兰静在春风

世本无先觉之验，人贵有自知之明

人各有能我何与，身所未得心难安

人情阅尽浮云厚，世事经过蜀道平

良言一语三冬暖，恶语半句六月寒

行事莫将天理错，立身当与古人争

心肠铁石梅知己，肌骨冰霜竹可人

【山水园林联集】

雨過琴山潤，風來花木香
高峰停落日，流水和疏鐘
乾坤容我靜，名利任人忙
雁聲秋露白，鴉陣晚霞紅
白雪有古調，坐久薰烟微
鳴琴幽谷靜，洗鉢古松閑
歸耕守吾分，卜築因自然
文章千古事，社稷一戎衣
生死一知己，存亡兩婦人
暗水流花徑，清風滿竹林
不雨山尚潤，無雲水自澄
山靜松聲遠，秋清泉氣香
雲卷千峰色，泉和萬籟聲
華夏金湯固，山河帶礪長
眼中滄海小，衣上白雲多
去帆疑峽走，卷浪駭江飛
雨洗千山净，天開一鏡清
暈掩初弦月，香傳小樹華
月出驚山鳥，時鳴春澗中
魚戲芙蓉水，鳥啼楊柳風

魚躍清波澈，鶯啼縱綠深
松搖千古雪，竹撼一窗秋
素艷霜凝樹，清香風滿枝
天高北辰遠，地極南溟深
天際試歸舟，雲中辨江樹
天清遠峰出，水落寒沙空
烟雲隨處聚，泉水在山青
山遠疑無樹，湖平似不疏
至哉人與馬，有如雲中龍
天流暮雲紫，秋薄野林黃
石壓笋斜出，岩垂華倒開
疏風剪楊葉，膏雨渥桃枝
山中一夜雨，樹杪百重泉
霧散徑窗明，風過石露香
細雨魚兒出，微風燕子斜
草疏花補密，梅瘦雪添肥
蟬噪林愈靜，鳥鳴山更幽
半絲流水綠，千樹落花紅
邊月隨弓影，胡霜拂劍華
陳思懷洛陽，秦嶺擁藍關

春風吹萬物，暖雨降千疇
渡頭餘落日，墟裏上孤烟
風雕華松勁，雨刻岩石堅
風度蟬聲遠，雲開雁路長
大漠孤烟直，長河落日圓
寒川消積雪，凍浦漸疏通
春風吹綠野，秋月照松泉
春來萬里外，人在百花中
荷花開自落，秋水净無泥
倚杖看孤石，開林出遠山
銀河滴玉露，明月占清風
寒海矓上發，仙鶴日邊來
湖闊魚龍躍，山陰草木香
花對池中影，樹握風裏聲
氣蒸雲夢澤，波撼岳陽城
藍田曾種玉，紅葉自題詩
錦堂雙璧合，玉樹萬枝榮
蘭氣熏香酌，竹聲兼夜泉
兩水夾明鏡，雙橋落彩虹
林泉消炎夏，劍酒伴客冬

藍自青山多隽秀，田爲嘉嫁慶豐收
愛種古梅臨淺渚，削平修竹看青山
岸容待臘將舒柳，山意衝寒欲放梅
按部雨餘香稻熟，課農華發曉雲輕
把酒臨軒疏雨潤，卷簾深院碧桐凉
白山松柏千年碧，松江波濤萬里流
白雪任教春事晚，貞松唯有歲寒知
百尺樓觀滄海日，一重簾卷泰山雲
斑尾輕摇千峰草，劍須初碌萬壑峰
半浦夜歌聞蕩槳，一星幽火照叉魚
半榻有詩邀月共，一春無事爲花忙
波上平臨三塔影，湖中倒影一潭秋
薄暝山家松樹下，嫩寒江店杏花前
殘星幾點雁橫塞，長笛一聲人倚樓
朝霞紫氣連衡岳，暮雨飛華下洞庭
萬樹梅花一潭水，四時煙雨半山雲
萬水地間終是一，諸山天外自爲群
夕陽千樹鳥聲寂，凉月一庭花影深
西看夕陽東看月，坐觀流水卧觀山
西南雲氣來衡岳，日夜江聲下洞庭

城臨鏡水蒼烟上，地接屏山綠樹頭
池荷出水清于我，庭草當風瘦可人
池上碧苔三四點，葉底黄鸝一兩聲
池爲蓄雨多積水，山因養鶴半藏雲
赤壁龍堤楊柳綠，青田鳳徑菊花黄
赤壁摩天開霧幔，飛岸瀉雨敬青烟
窗虛月白凉如水，簾卷青山跳入樓
春風吹暖柳絲綠，秋雨送凉楓葉紅
春風放膽來疏柳，夜雨瞞人去潤花
春江桃葉鶯啼濕，暮雨梅花蝶夢寒
春寒驛路桃華發，夜雨江樓燕子飛
岫引天風波上下，亭飛海月翠空明
一簾秋影淡千月，三徑花香清欲寒
雨后静觀山意思，風前閑看月精神
雲間樹色千花滿，竹裏泉聲百道飛
春夢暗隨三月景，曉寒瘦減一分華
翠嶺丹崖渺聯絡，景鐘大鼎森陸離
大翼垂天九萬里，長松拔地五千年
燈照水螢千點滅，棹驚灘雁一行斜
蝶欲試華猶護粉，鶯初學囀尚羞簧

風移梅韵無俗境，露起華林有翠烟
峰影遥看雲蓋結，松濤静聽海生潮
楓葉荻華秋瑟瑟，閑雲潭影日悠悠
浮雲初起日沉閣，山雨欲來風滿樓
宮中下見南山盡，城上平臨北門懸
含風鴨綠粼粼起，弄日鵝黄裊裊垂
河漢入樓天不夜，江風吹月海初潮
水寬山遠烟霞迥，天淡雲閑今古同
高處何如低處好，下來還比上來難
長松卓立古之直，好風微起聖而清
荷盡已無擎雨蓋，菊殘猶有傲霜枝
紅雨隨心翻作浪，青山著意化爲橋
華氣芝英敷五色，卿雲湛露渥三霄
花影忽生知月到，竹梢微動覺風來
花曾拭面若含笑，鳥不知名時自呼
畫棟朝飛南浦雲，珠簾暮卷西山雨
黄河偶乘滄海月，白雲常帶楚江秋
黄葉一秤和月冷，綠陰雙槳載春多
幾點梅花歸笛孔，一灣流水入琴心
幾縷香烟三徑晚，一簾華雨四時春